新画谱·竹子

徐民 主编 刘彦明 著

长江出版传媒 湖北美术出版社

序

学习绘画的方法主要有临摹和写生两种。临摹前辈大师的优秀作品，吸收其绘画养分为我所用，可以快速提高绘画能力，少走弯路，特别是学习中国画，尤其注重临摹。如何临摹，临摹哪些内容，临摹到何种程度为好，是初习者面临的主要问题。

临摹首先要解决的是"方法"的问题，也是"认识"上的问题。学习中国画的人大多知道要从临摹《芥子园画谱》入手，但依样画葫芦式的临摹是达不到最佳的学习效果的，因为《芥子园画谱》是刻印本，没有墨色上的变化，也缺少用笔上的风骨精神，它只是提供了一种样式，如果依样画形，则必然会掉入刻板教条之中，而背离中国绘画"形神兼备""遗貌取神"的笔墨价值观念。所以在临摹《芥子园画谱》时一定要还原成笔墨固有的状态，体会用笔写形之美、传神之妙，笔断意连之笔气之活、笔势之壮，其物象之组合穿插，线面之排列布白，都各得其所，彰显文人先贤"道"之精神。

然要如此，则必要有"明"师亲授，观其演示，听其教诲。这是最佳的学习状态。退而求其次，有"明"家讲解之课稿，如《龚贤山水课稿》《陆俨少山水课稿》之类，也可庆幸如师亲临，多读释文，多摹绘本，从规律入手，以笔墨为宗，久之必有精进。

学习花鸟画，梅兰竹菊是绕不开的题材，也是入门的基础。之所以这样说，是因为此"四君子"不仅是文人先贤们的精神写照，凝聚着先贤们的精神之"道"，而且从技法层面来讲，此"四君子"几乎囊括了所有的传统花鸟画中应掌握的基本规律和方法，

知此便能一通百通，对学习表现其他题材起到"固本清源"的作用。"四君子"之中又以兰竹为基础，学习花鸟画从"四君子"入手，而学习"四君子"又当以"兰竹"作入门课程，故兰竹有"基础中的基础"之美誉。

兰与竹之所以是"基础中的基础"，要从中国画的线性特点说起。中国画是线的艺术，特别注重"线"的质量和表现力，而"线"的质量全靠对笔的正确驾驭能力及用笔功力的深厚。笔墨功力是一个画家长期综合修养的集中反映，非一言两语所能表述清晰，在此暂放一边，仅以兰竹为例，说明运笔对线性的影响，也即毛笔的驾驭能力与"线"的关系问题。

从线性形式这个层面上来讲，竹为直线形，而兰为弧线形。结合用笔造型，画竹特别注重用笔的起、行、收这三种笔法的变化与统一，不论是竹竿、竹枝还是竹叶，均是如此。此外，还特别注重行笔的力度和速度，以硬挺、劲爽而富于骨力的线性为其主要特征，究其原因，乃在于文人先贤视竹为"骨气人格"的写照，所以竹竿如"骨"，竹叶如"剑"，这与书法中中锋行笔的要求是契合的。五代荆浩在论用笔时有云："笔有四势，筋、骨、皮、肉是也，笔绝而不断谓之筋，缠转随骨谓之皮，笔迹刚正而露节谓之骨，伏起圆浑而肥谓之肉，尤宜骨肉相辅也。"明确指出了中国画用笔的"仿生学"特征，从中不难理解在书法和绘画中为何特别强调中锋行笔。所以画竹就是在练习中锋行笔，掌握中锋行笔的基本规律，即提锋行笔、用笔均匀，练习平推平拉的行笔方法；注重起笔、行笔、收笔的变化与统一，笔法转换自然

生动；练习下笔写形的稳、准、狠的控笔能力，直至进入自由地表情达意的艺术境界。

在画竹有一定功底后可进行画兰的练习。

画兰，要特别注意用笔的提按变化，它在画竹用笔的水平运动（即平推平拉）基础上，增加了上下的提按动作。撇兰叶时，在行笔过程中不仅要有平推平拉的水平运动形式，而且要不断结合提按这种上下运动的用笔方法，才能表现出兰叶的弧线形特征，从而使用笔的难度大为提高。兰叶造型简单，但用笔要求很高，这给初学者练习控笔能力提供了很好的机会。

兰花因其风姿素雅，花容端庄，幽香清远，自古以来就是高尚人格的象征而备受文人先贤所青睐，故从绘画的心境而言有"喜画兰，怒画竹"之说，也就是说画兰要表现出其温和优美的一面，所以行笔画线要求提按得当，弯转自如，线条多姿而富弹性，忌蜂腰螳螂肚。

有了兰竹基础，再画梅、菊就相对容易入手。梅的重点是圈花和梅枝的穿插变化，菊的重点是勾花与点叶，梅之圈花是圆形线，是在兰叶弧形线的基础上的进一步提高，菊花的双勾花瓣同时又呈圆形造型的特点，无疑又是在梅花之圈花基础上的提高。梅枝的画法其实就是竹竿的用笔，而其穿插组合的规律正来源于兰叶的"起手三笔"之中，掌握了"主、辅、破"的原理，也就掌握了枝干的穿插变化规律。菊的点叶之法与组合规律全来自于竹叶的画法与"个"字形组合规律，所不同之处是竹叶以中锋为主，而菊叶以侧锋为多。有了这样的认识之后，在学习"四君子"时可由易到难排列为竹、兰、梅、菊，既要明确每一种题材训练的侧重点，又要清楚它们之间的联系与变化，这样从规律入手，有的放矢地进行训练，可以提高学习效率，缩短入门时间，起到事半功倍的效果。

历代画"四君子"的名家辈出，风格面貌，各显其长，并积累了丰富的绘画范本，可供后学者习用。古人云：一世兰，半世竹。一代名家倾毕生精力于兰于竹，方能取得一点成就，说明中国绘画注重笔墨精神，注重人格修为等画外之功，非满足于表现物象之真实生动。本套书由于是针对初学者所编，所以在教授理念上本着中正不偏的原则，强调中锋行笔造型和基本组合规律，基础打牢后可放开手脚，师心师造化，进入开创个性绘画的新常态。

愿此书使初习者得益。

刘彦明

2016 年 7 月记于白头书屋

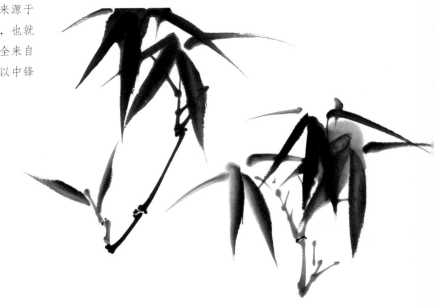

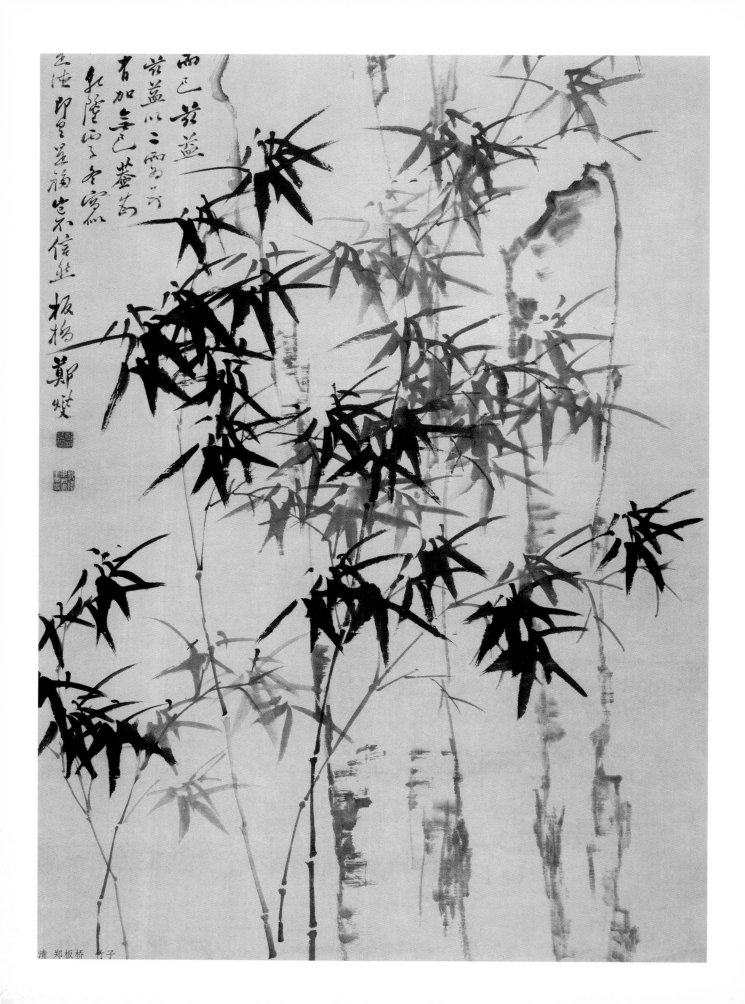

清 郑板桥 竹子

目 录

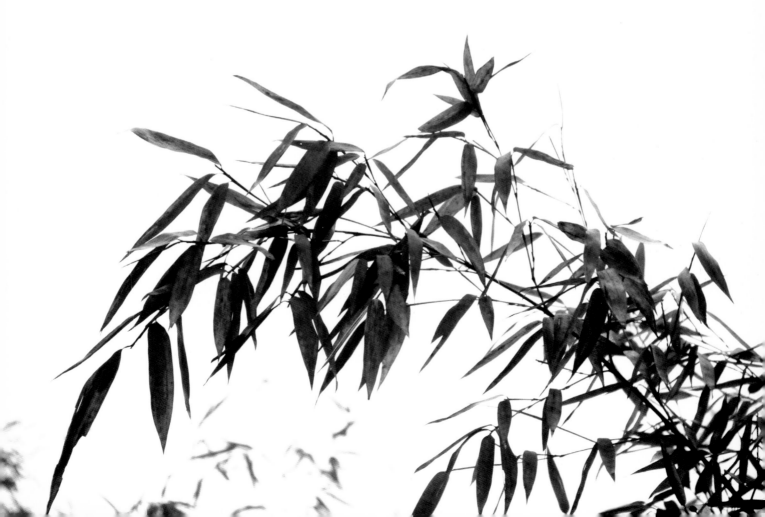

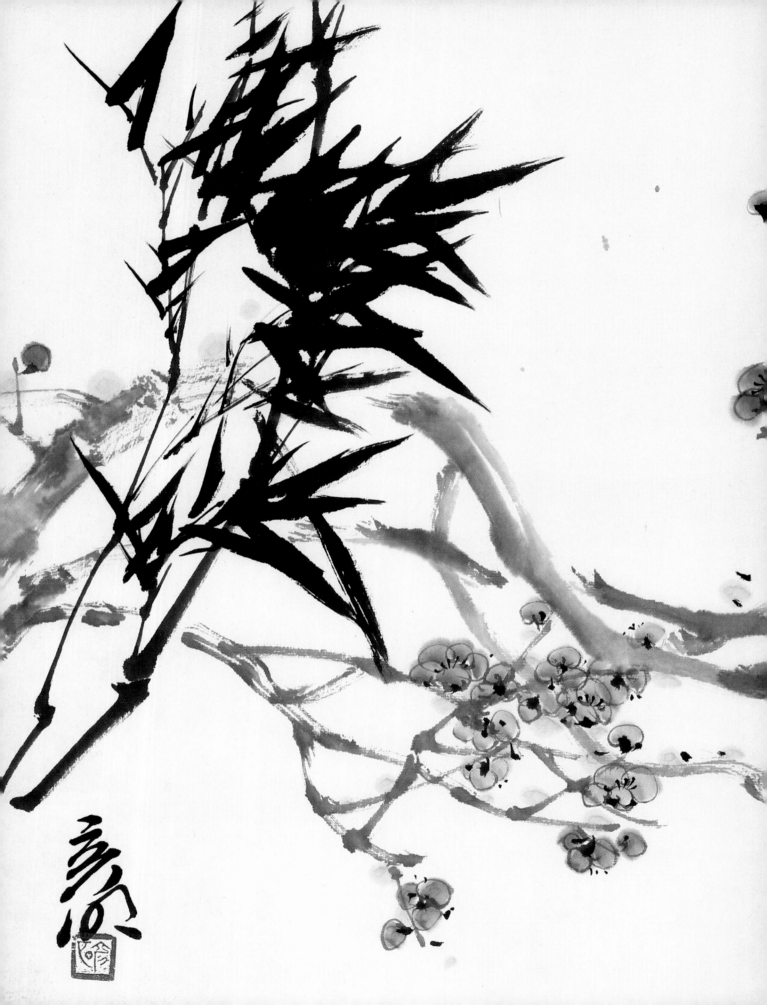

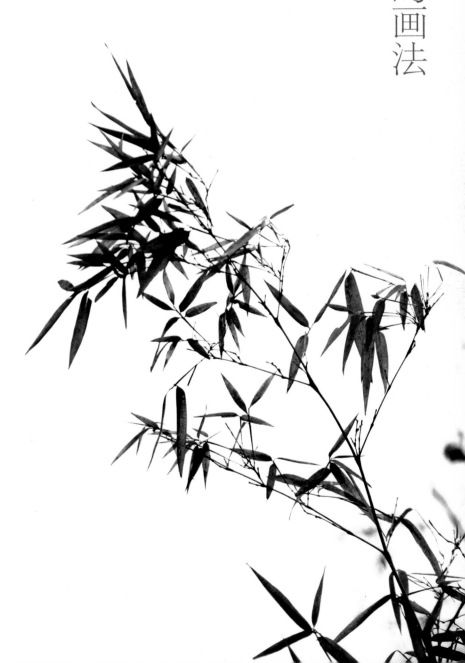

第一章　竹干的画法

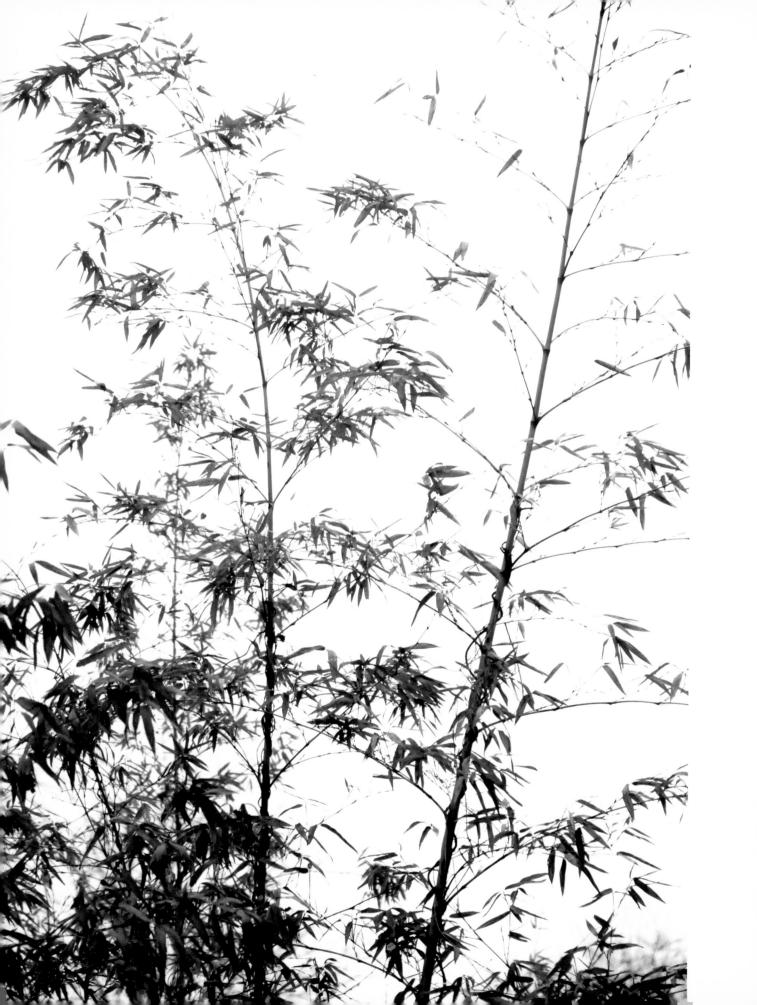

竹子精神

在中国，竹子与梅、兰、菊被并称为花中"四君子"，她以中空、有节、挺拔的特性历来为中国人所称道，成为中国人所推崇的谦虚、有气节、刚直不阿等美德的生动写照。

竹在荒山野岭中默默生长，无论是峰岭，还是沟壑，它都能以坚韧不拔的毅力在逆境中顽强生存。尽管长年累月守着无边的寂寞与凄凉，一年四季经受着风霜雪雨的抽打与折磨，但她始终"咬定青山"、专心致志、无怨无悔。千百年来，竹子清峻不阿、高风亮节的品格形象，为人师法，令人喜爱。

竹轻盈细巧、四季常青，尽管有百般柔情，但从不哗众取宠，更不盛气凌人，虚心劲节，朴实无华才是她的品格。竹不开花，清淡高雅，一尘不染，她不图华丽，不求虚名的自然天性为世人所倾倒。

竹在清风中瑟瑟的声音，在夜月下疏朗的影子，都让文人墨客深深感动。而竹于风霜凌厉中苍翠依然的品格，更让诗人引为同道，因而中国文人的居室中大多植有竹子。王子猷说："何可一日无此君。"苏东坡说："宁可食无肉，不可居无竹。无肉令人瘦，无竹令人俗。人瘦尚可肥，士俗无可医。"竹的悠久文化精神已经深入中国士人骨髓。

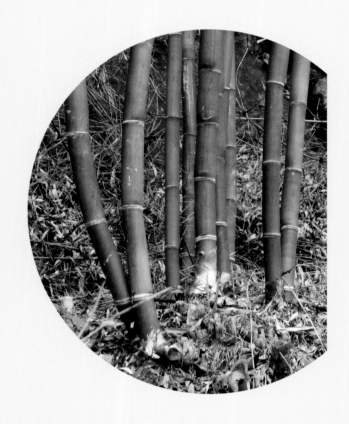

一、单节竹干的用笔

收笔上挑出锋

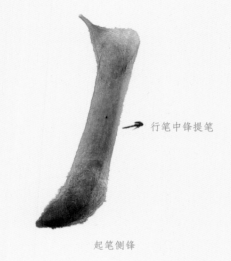

行笔中锋提笔

起笔侧锋

收笔时先驻锋，同
时向左上方上挑出
锋（成约45°角）

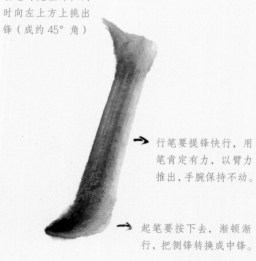

错误的画法

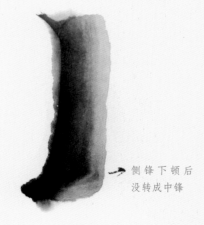

行笔要提锋快行，用
笔肯定有力，以臂力
推出，手腕保持不动。

起笔要按下去，渐顿渐
行，把侧锋转换成中锋。

侧锋下顿后
没转成中锋

正确的画法

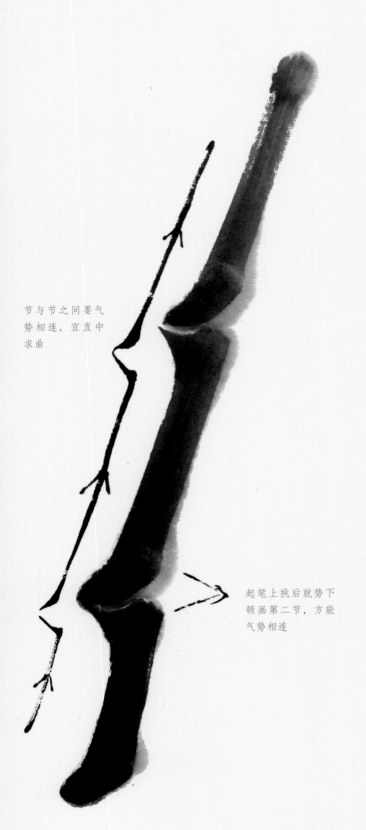

节与节之间要气势相连，宜直中求曲

起笔上挑后就势下顿画第二节，方能气势相连

几种易出的错误

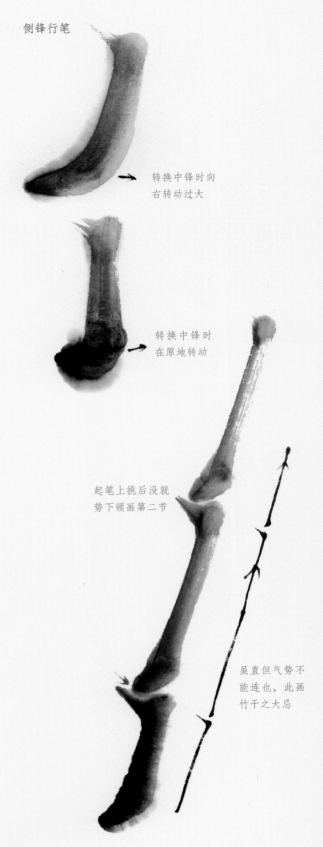

侧锋行笔

转换中锋时向右转动过大

转换中锋时在原地转动

起笔上挑后没就势下顿画第二节

虽直但气势不能连也，此画竹干之大忌

二、竹干组合的画法

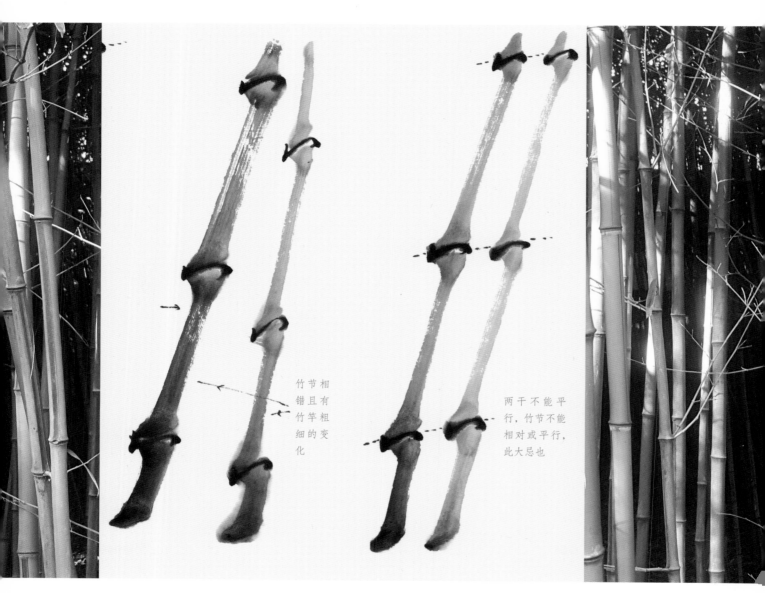

竹节相错且有竹竿粗细的变化

两干不能平行，竹节不能相对或平行，此大忌也

正确的组合法之"A"形组合　　　错误的组合法

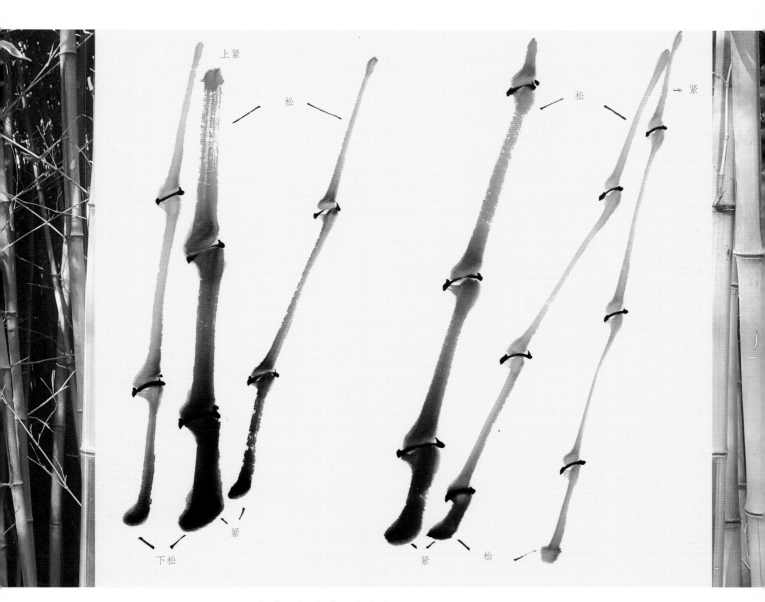

"A"形与"V"形组合法

两者相随

以细竹枝破之，使
其统一中求变化

"V"形组合

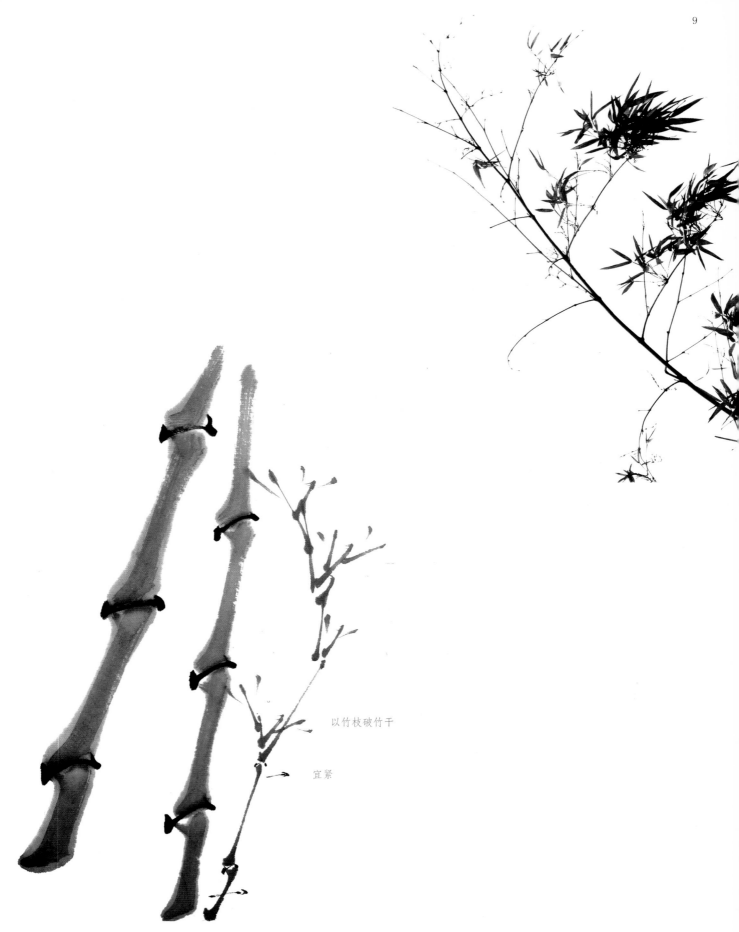

以竹枝破竹干

宜紧

"A"形组合

三、竹节的画法

1. 在竹干半干时点节。

2. 以稍浓于竹干的墨点节。

仰视节的点法：

①起笔逆入顿笔；

②行笔右挑虚带，可连可断；

③收笔时下按回锋。

俯视节的点法：

①起笔上挑后下折行笔；

②收笔下按上挑加点。

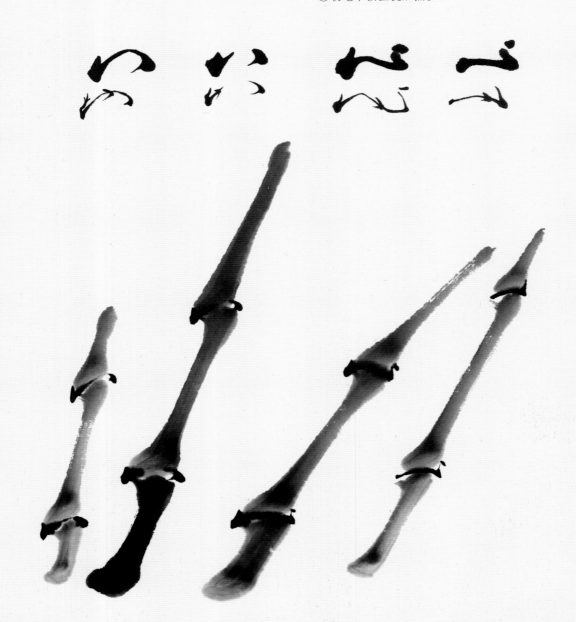

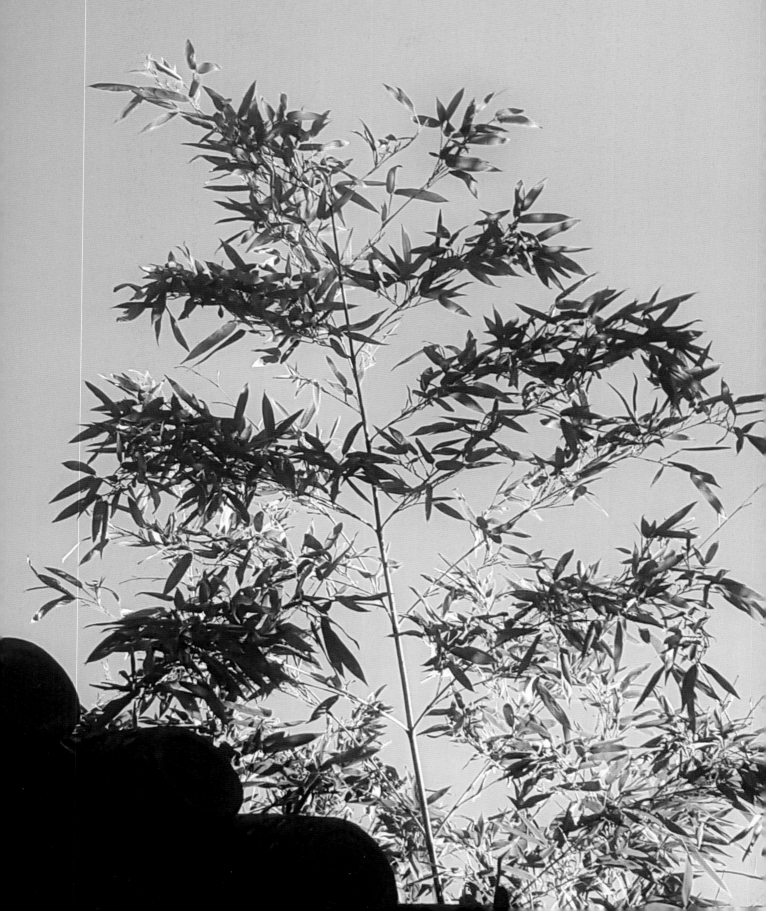

一、新篁的画法

　　实起虚收法适宜表现竹之新枝，组合时应不落规矩，注意竹枝的疏密对比和主次变化。

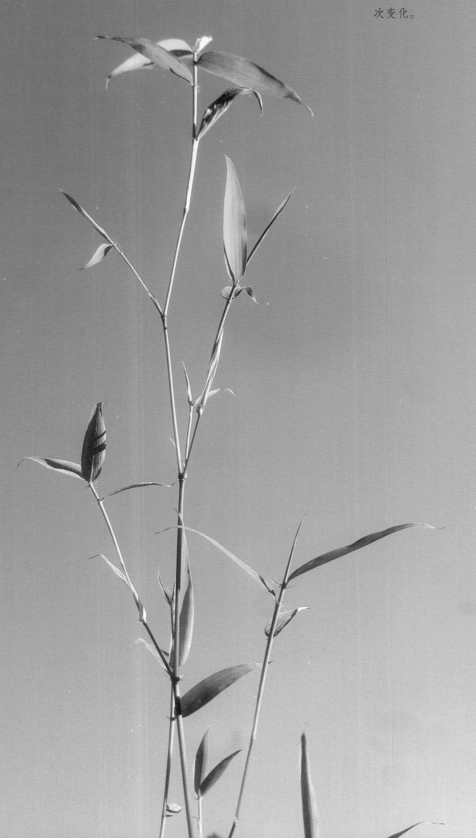

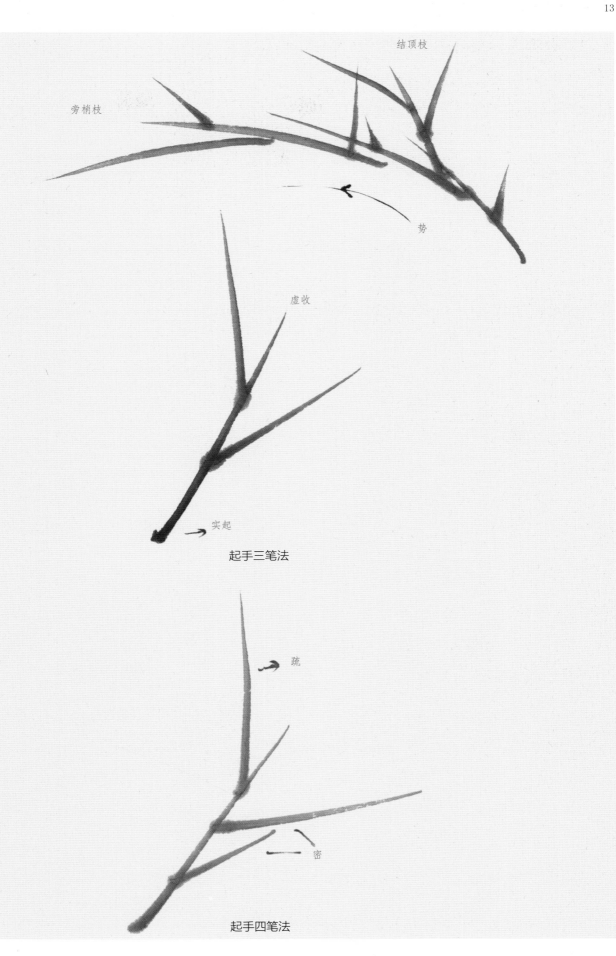

结顶枝

旁梢枝

势

虚收

实起

起手三笔法

疏

密

起手四笔法

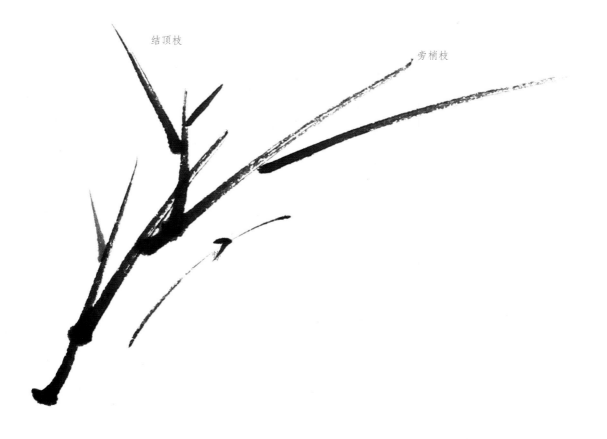

结顶枝

旁梢枝

势

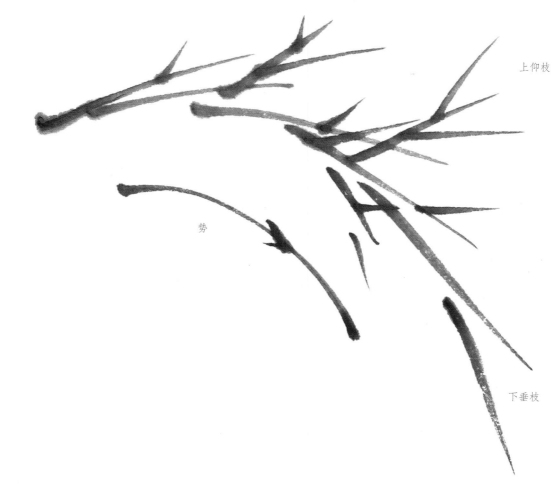

上仰枝

势

下垂枝

二、老枝的画法

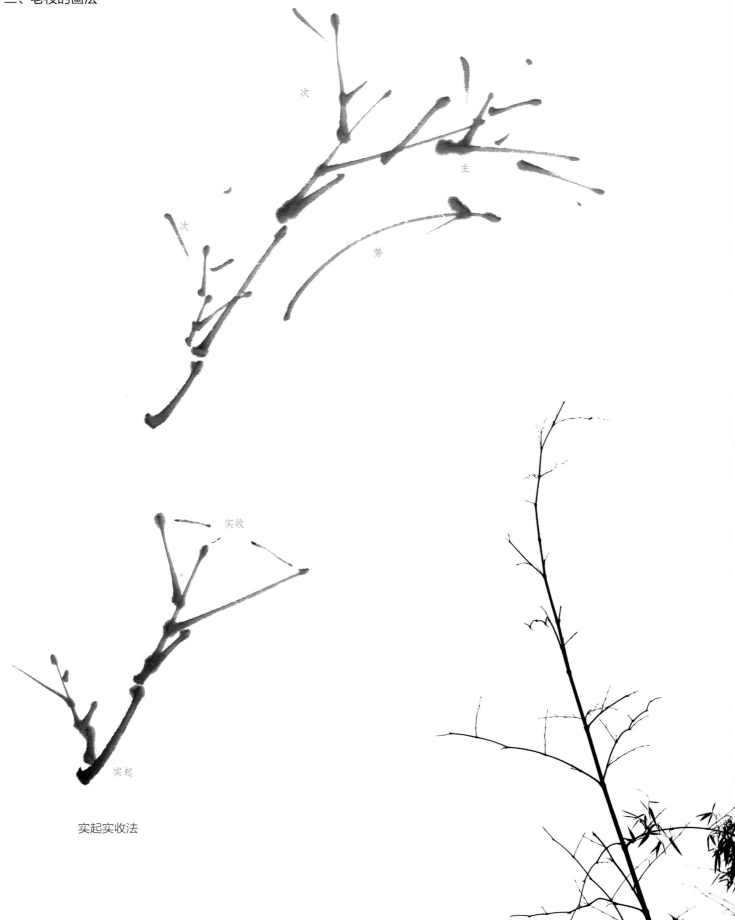

次

次

主

势

实收

实起

实起实收法

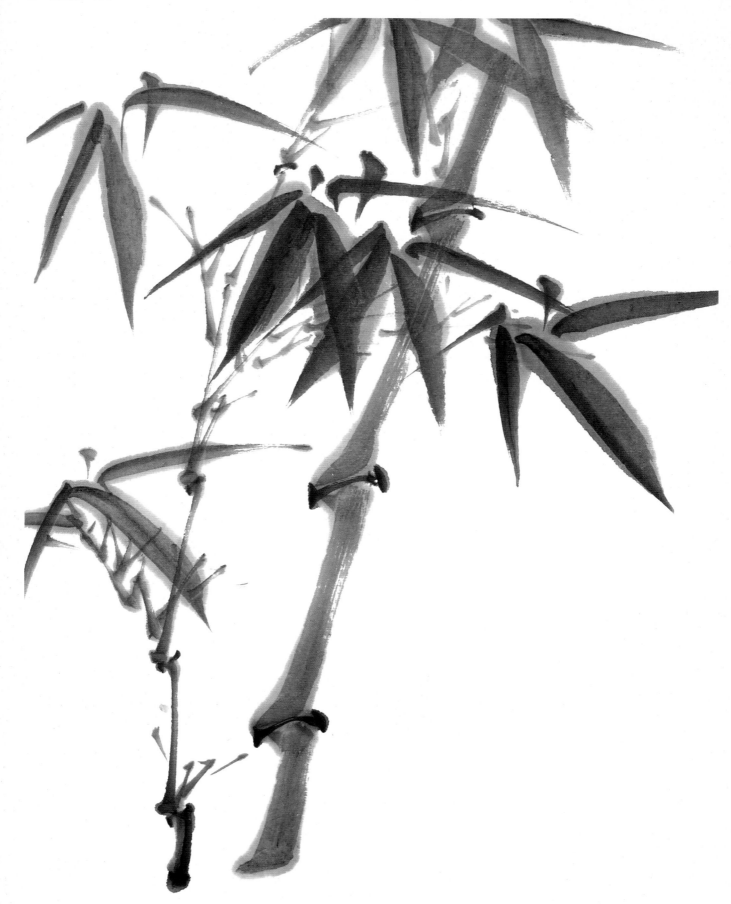

第三章 竹叶的画法

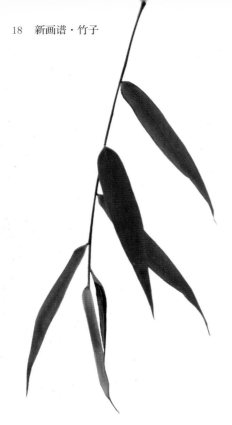

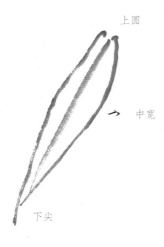

上圆

中宽

下尖

竹叶的结构特点

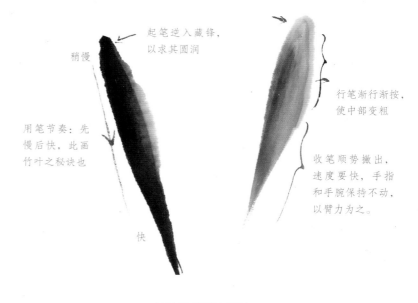

稍慢

起笔逆入藏锋，
以求其圆润

用笔节奏：先
慢后快，此画
竹叶之秘诀也

快

行笔渐行渐按，
使中部变粗

收笔顺势撇出，
速度要快，手指
和手腕保持不动，
以臂力为之。

画竹叶的基本笔法

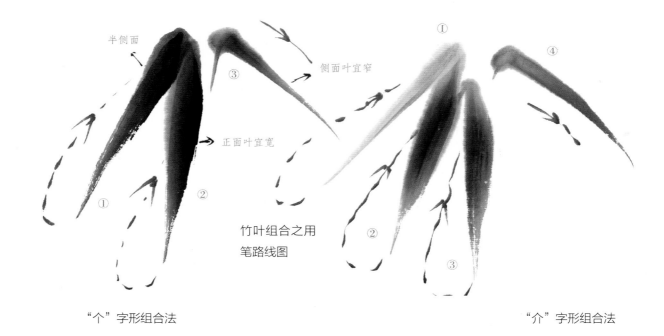

半侧面

侧面叶宜窄

正面叶宜宽

③

①

②

④

①

②

③

竹叶组合之用
笔路线图

"个"字形组合法

"介"字形组合法

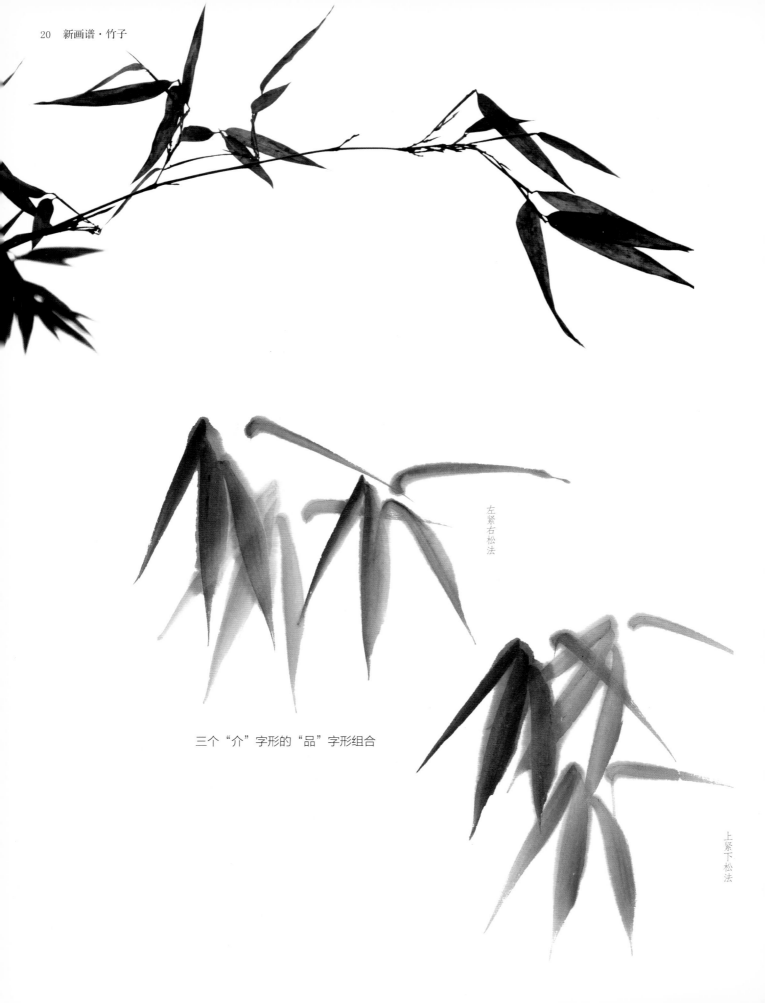

左紧右松法

三个"介"字形的"品"字形组合

上紧下松法

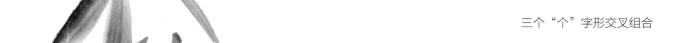

三个"个"字形交叉组合

两个"个"字形交叉
组合，内紧外松法

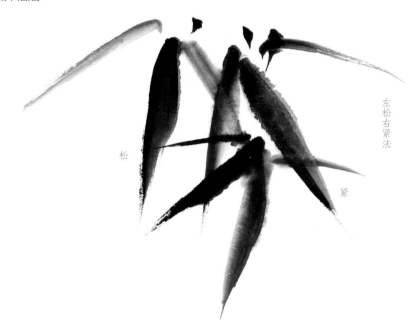

松

紧

左松右紧法

四个"介"字形交叉组合

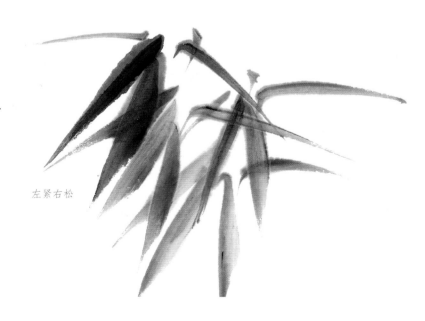

左紧右松

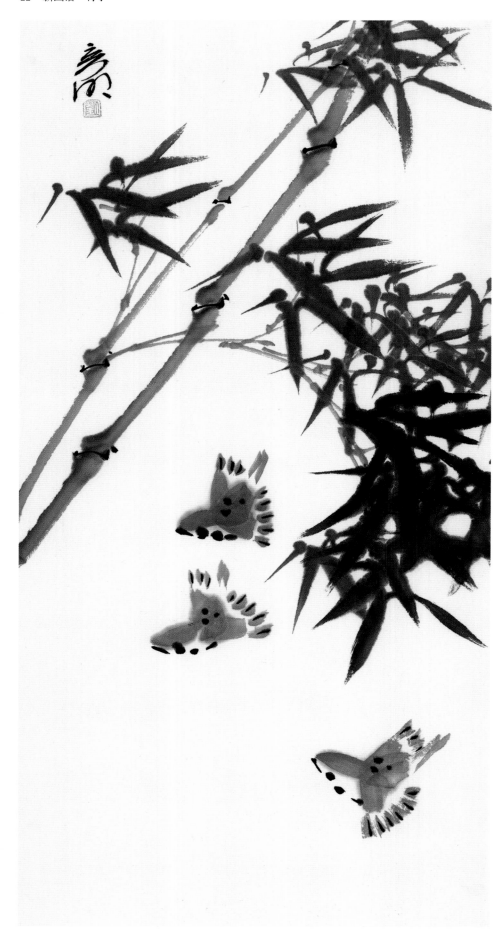

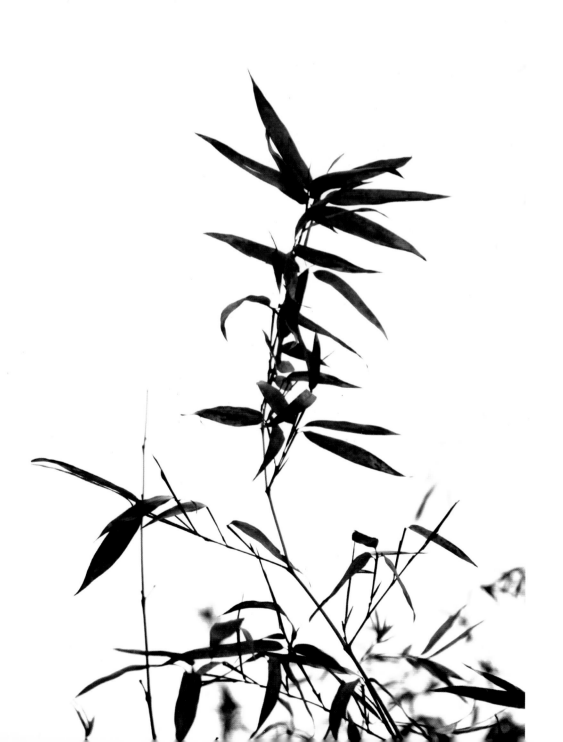

第四章　枝与叶的组合法

画法要点：

1. 先画小枝定势，分清主次关系。
2. 加叶：下垂叶取小枝的上方起笔，由主至次加叶，同时注意叶的疏密穿插和墨色的浓淡对比。

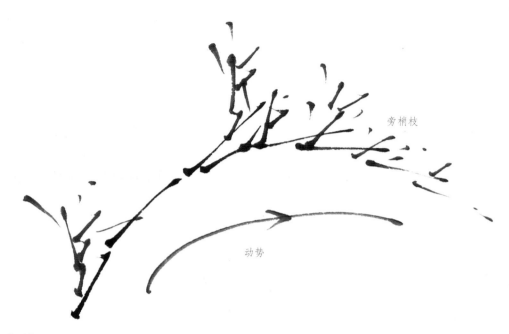

旁梢枝

动势

结顶枝

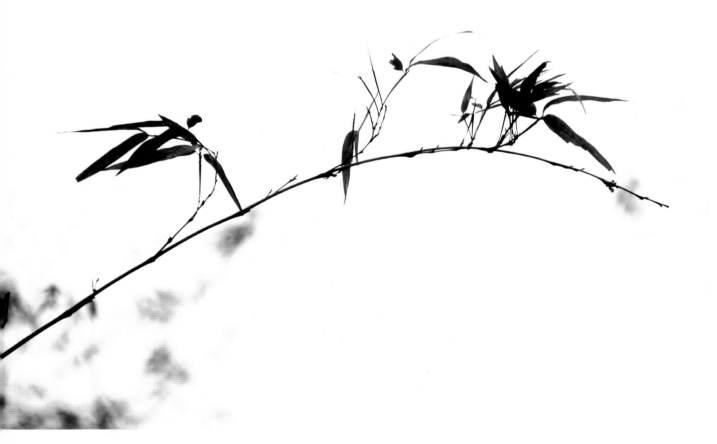

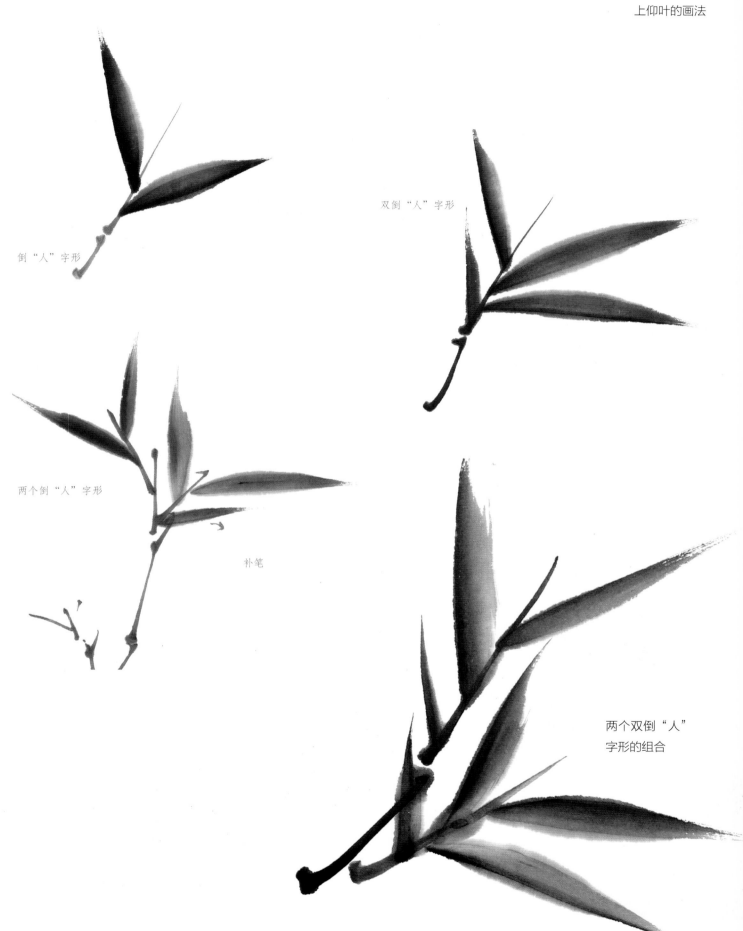

倒"人"字形

双倒"人"字形

两个倒"人"字形

补笔

两个双倒"人"
字形的组合

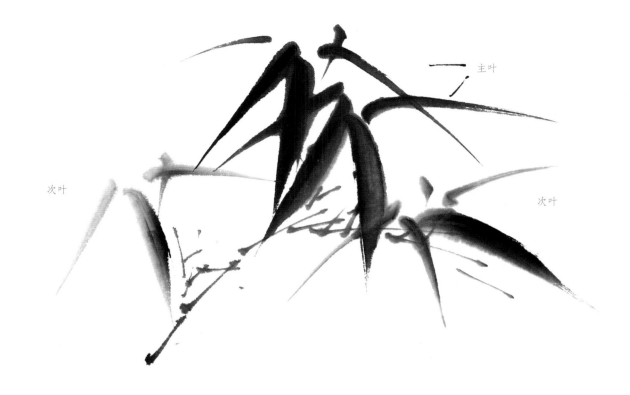

主叶

次叶

次叶

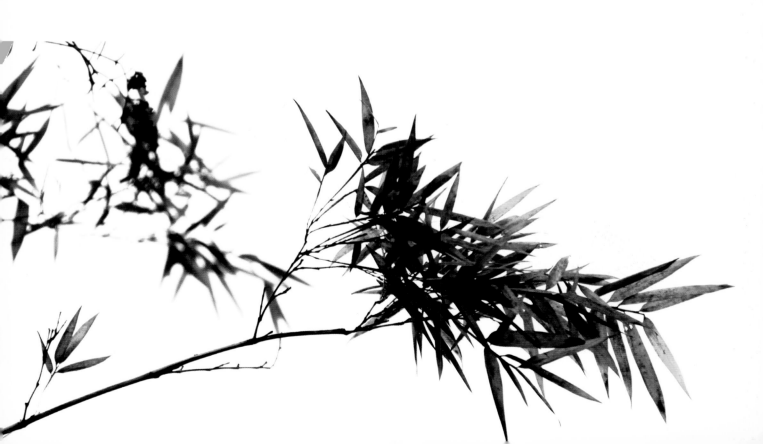

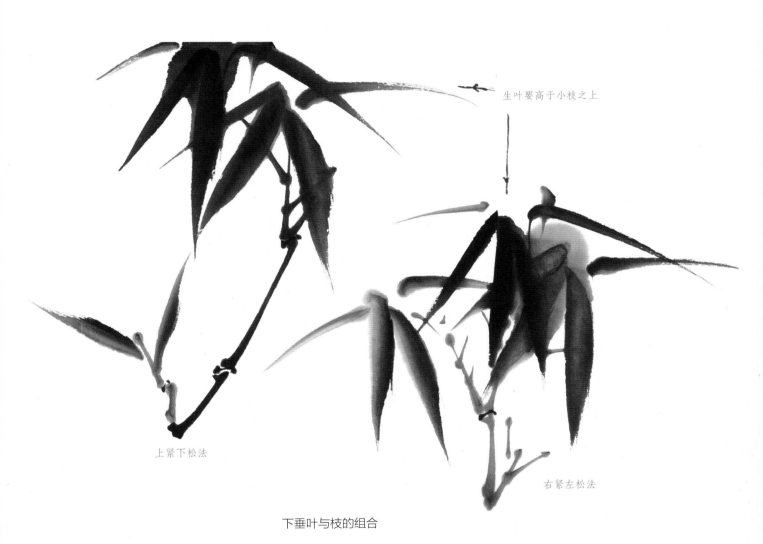

生叶要高于小枝之上

上紧下松法

右紧左松法

下垂叶与枝的组合

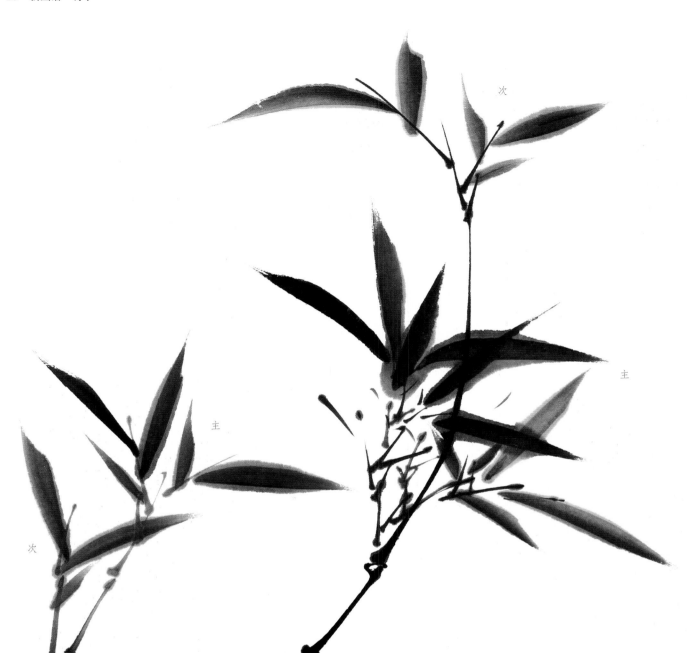

次

主

次

主

上仰叶与枝的组合

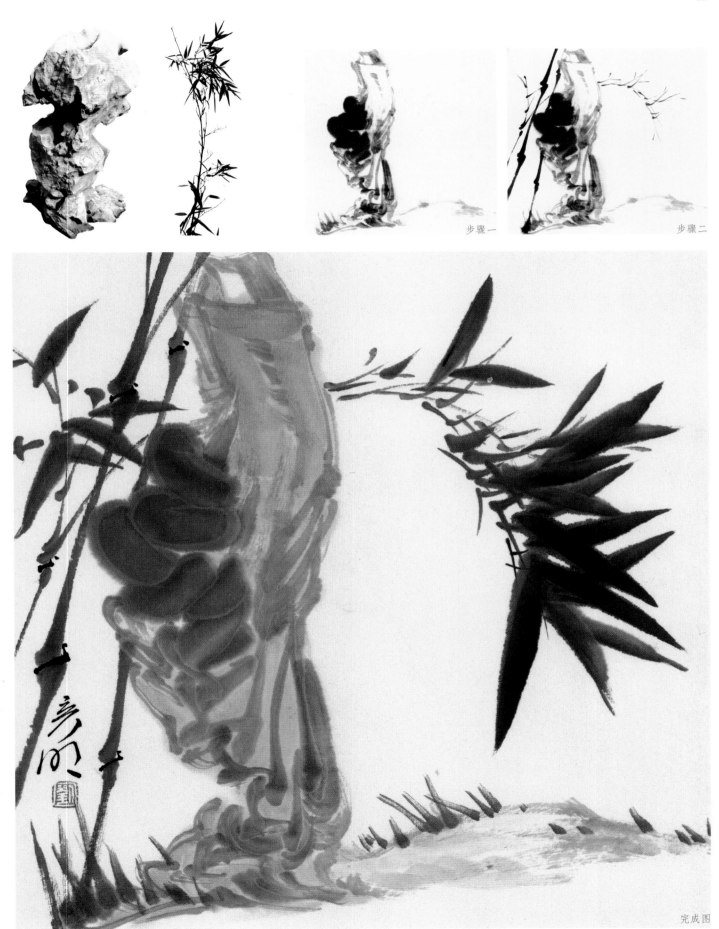

步骤一

步骤二

完成图

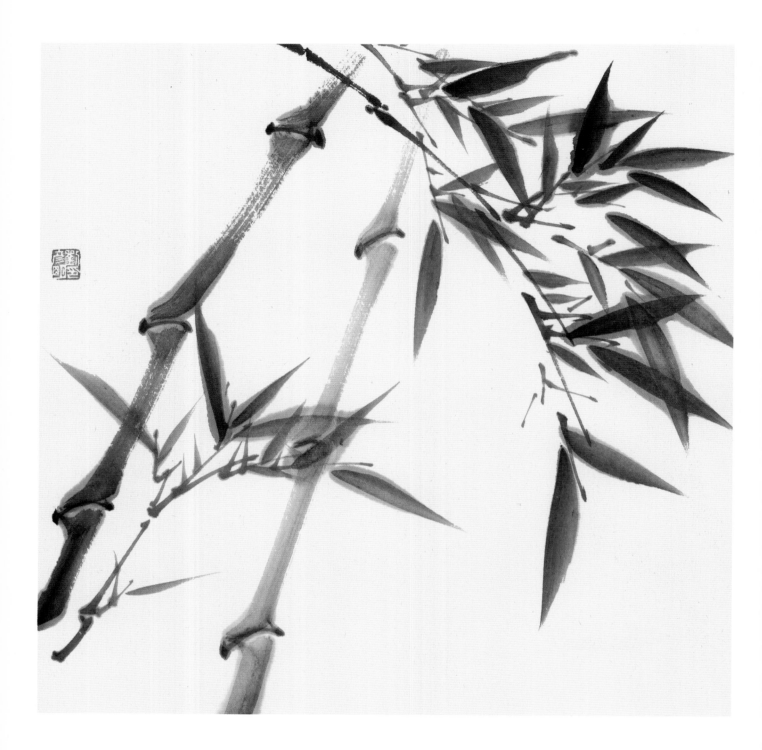

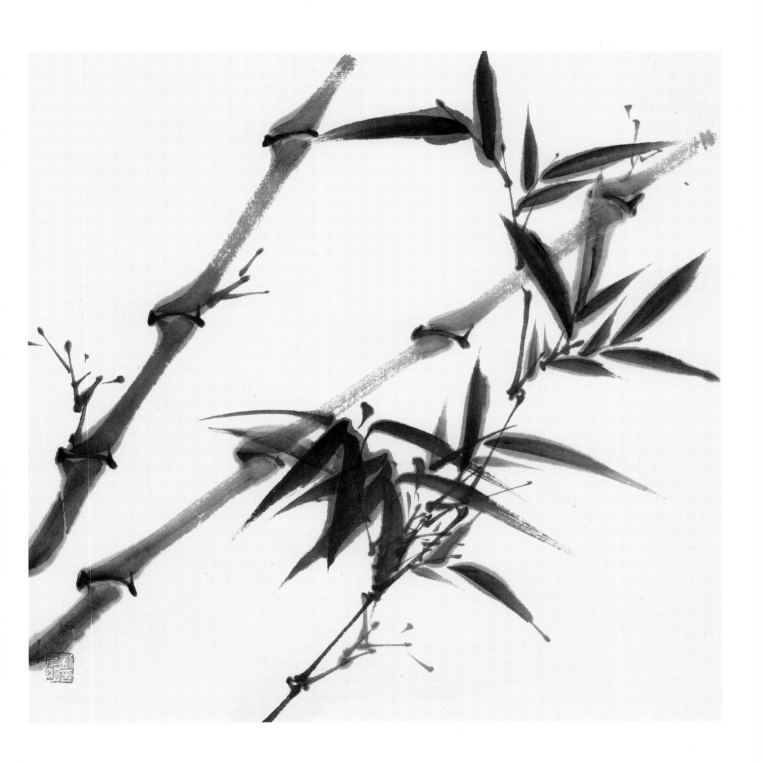

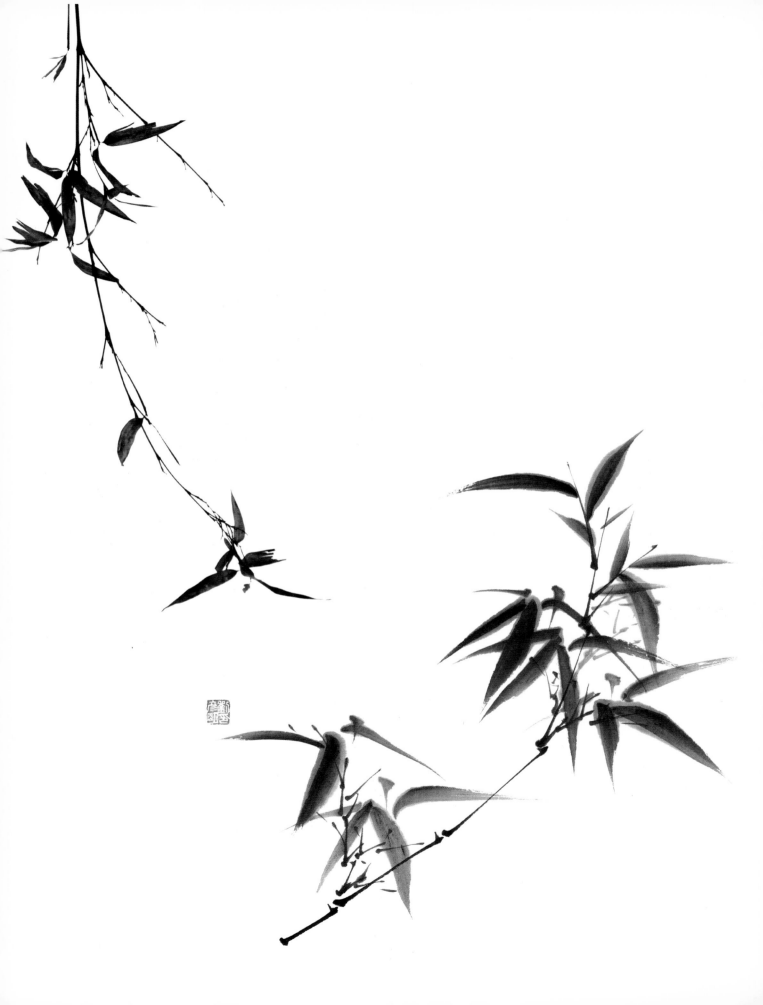

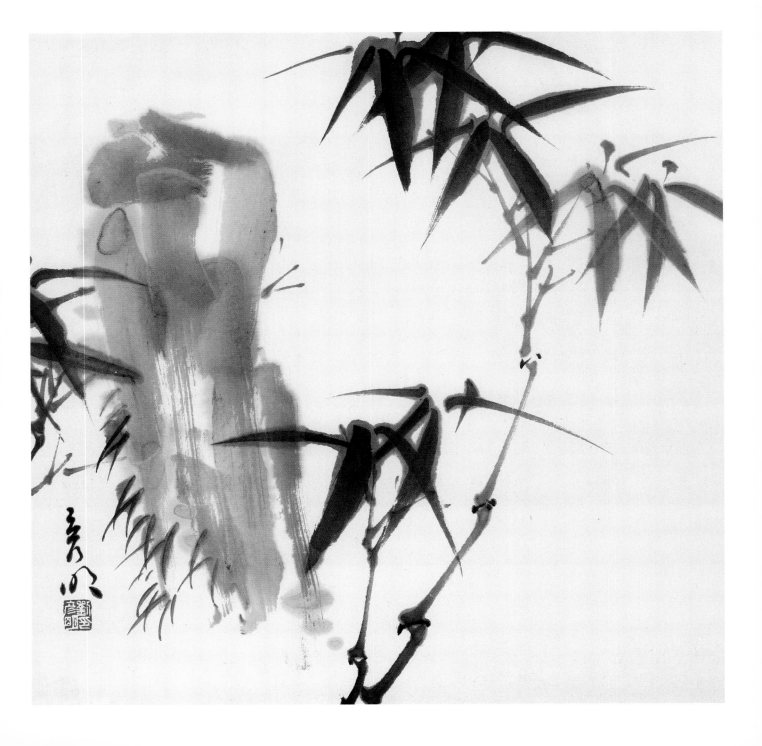

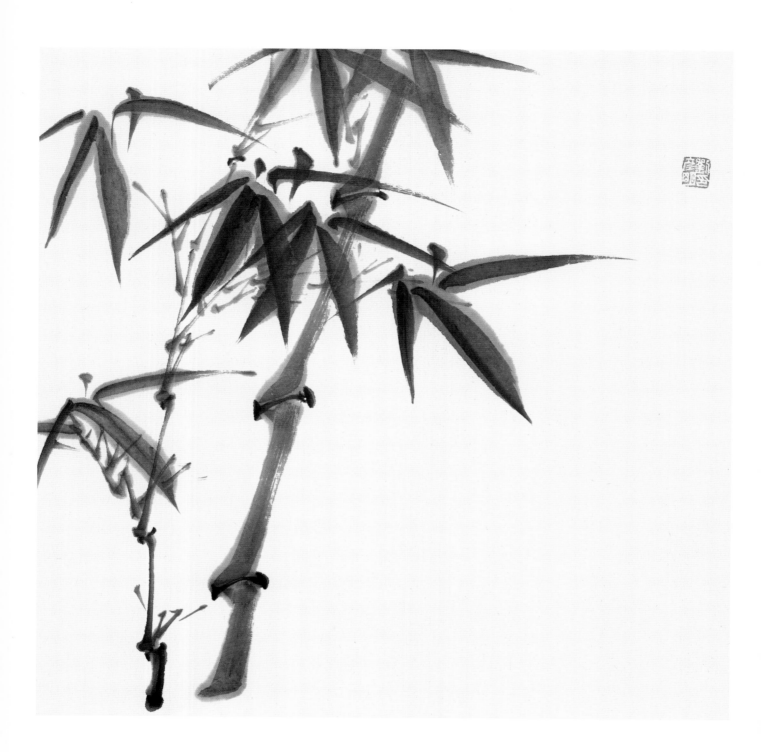

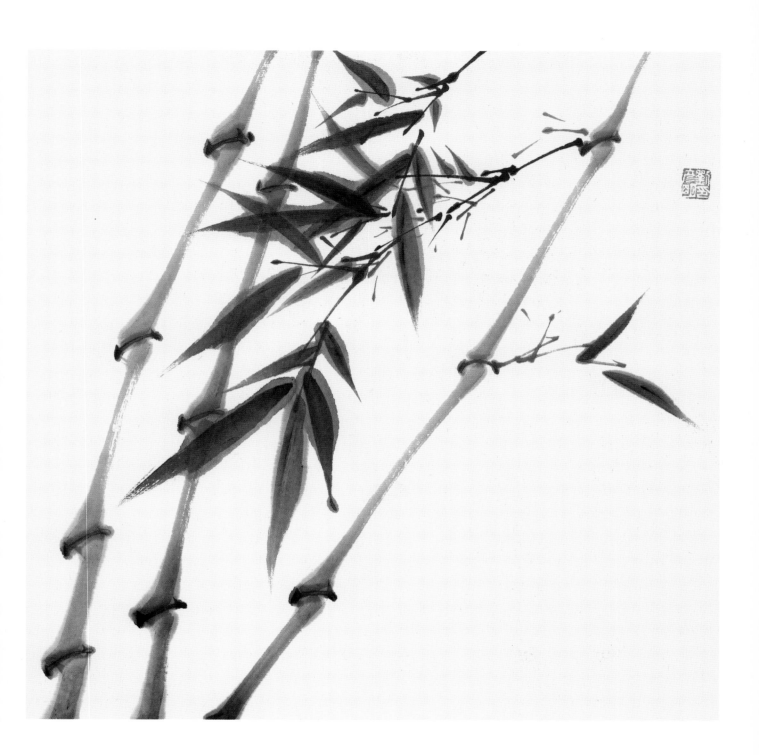

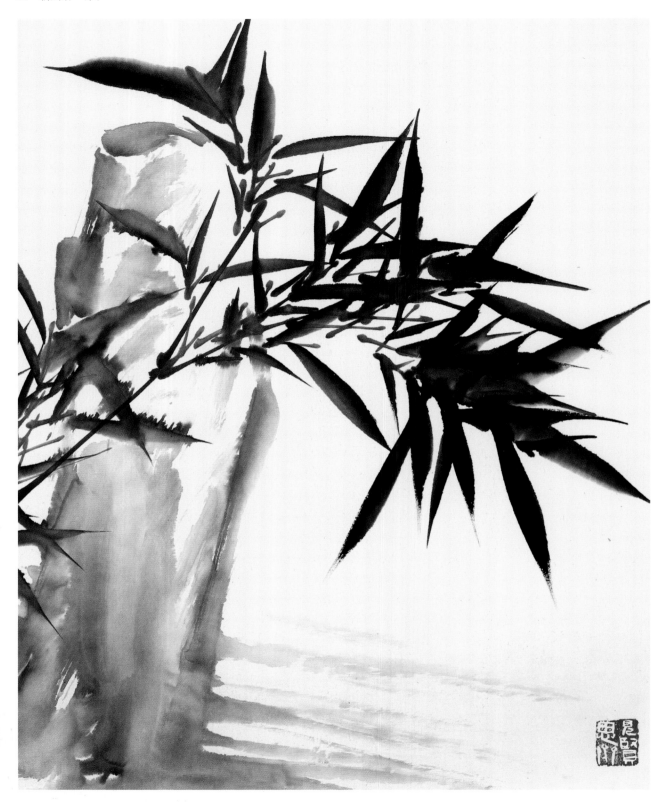

第五章 作品欣赏

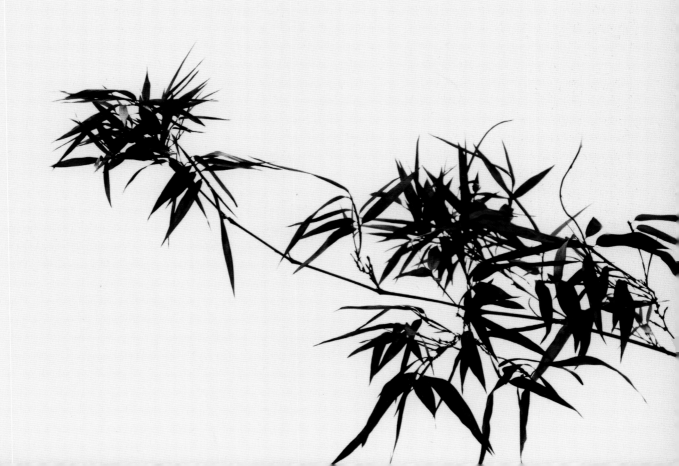

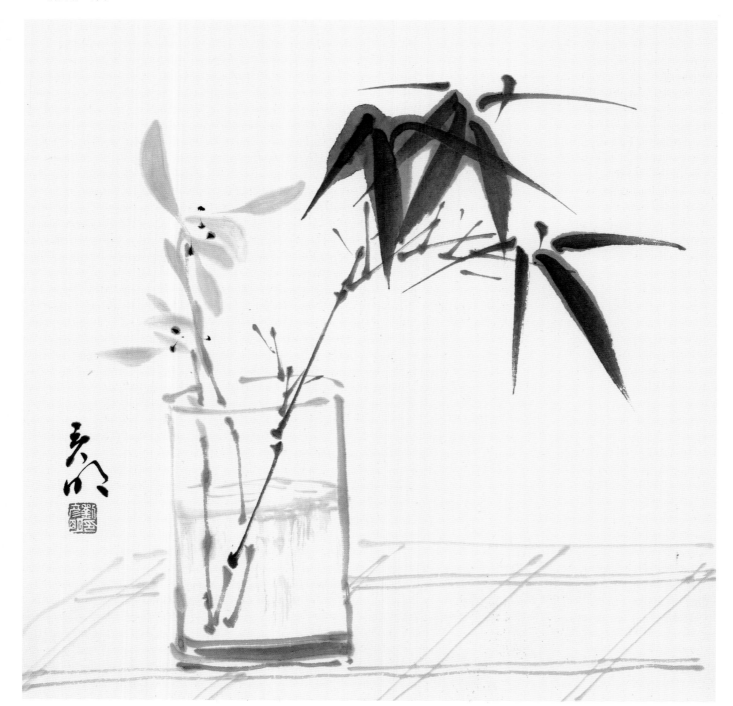

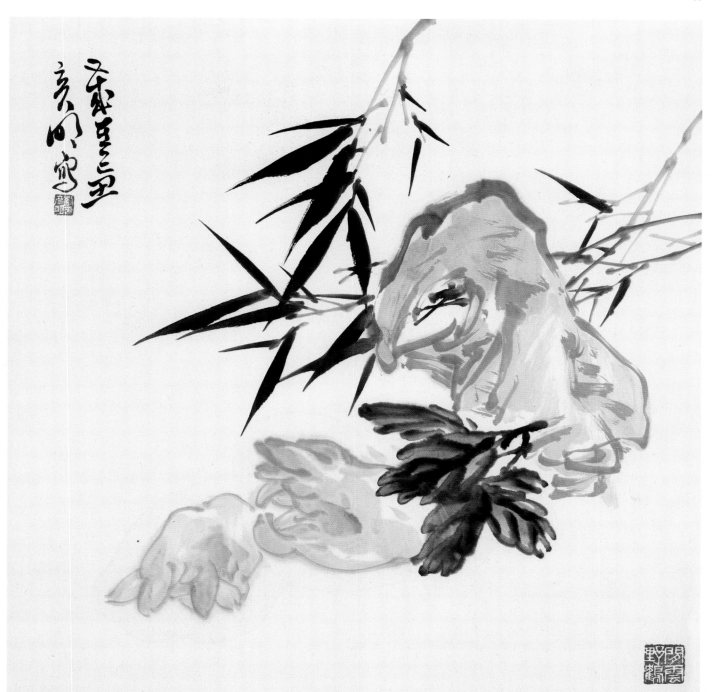

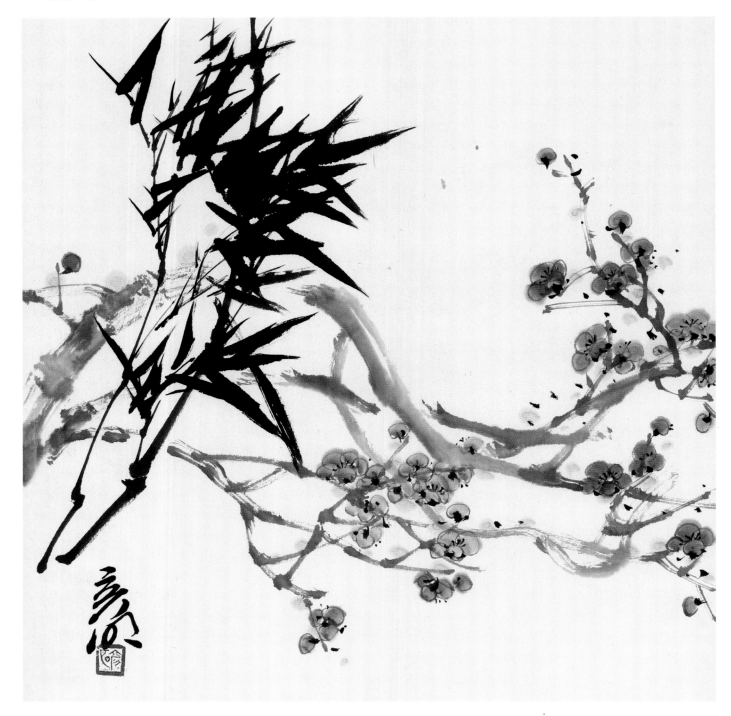

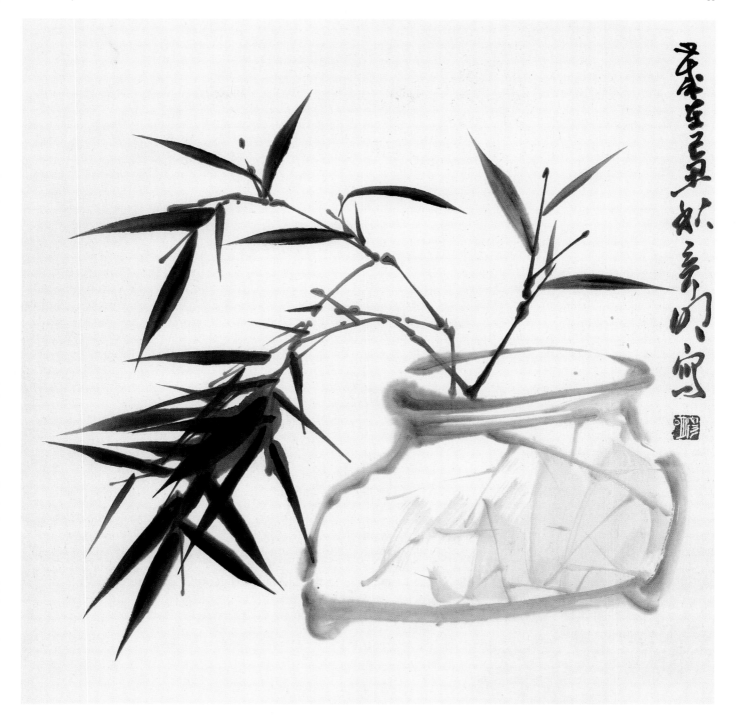

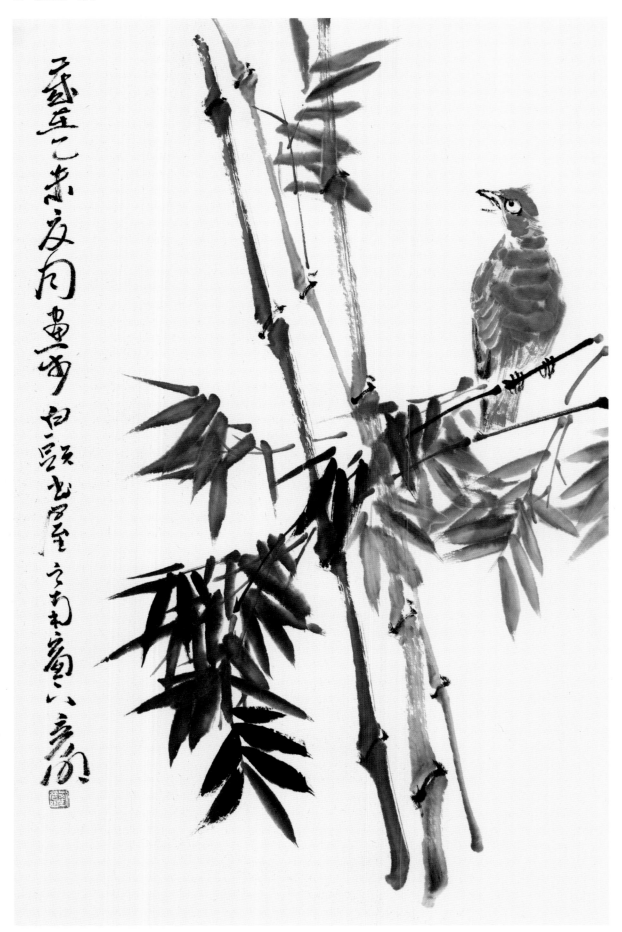

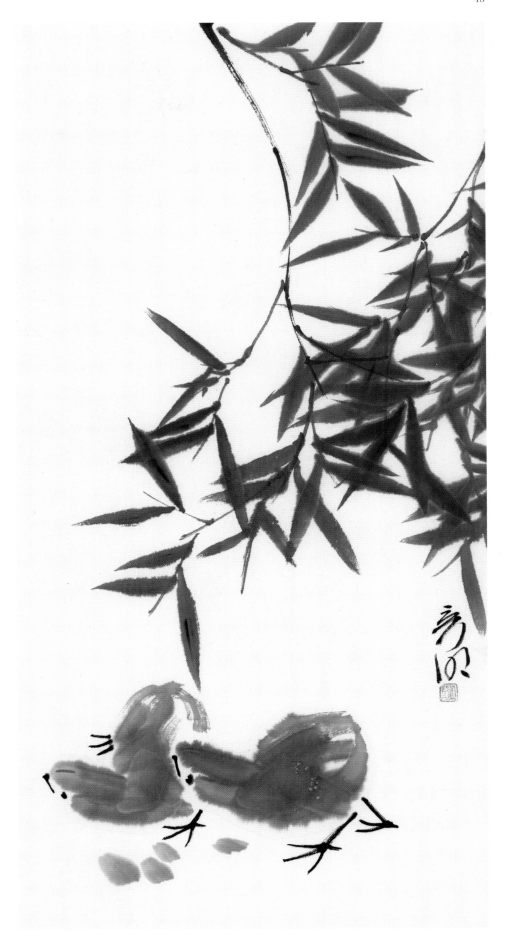

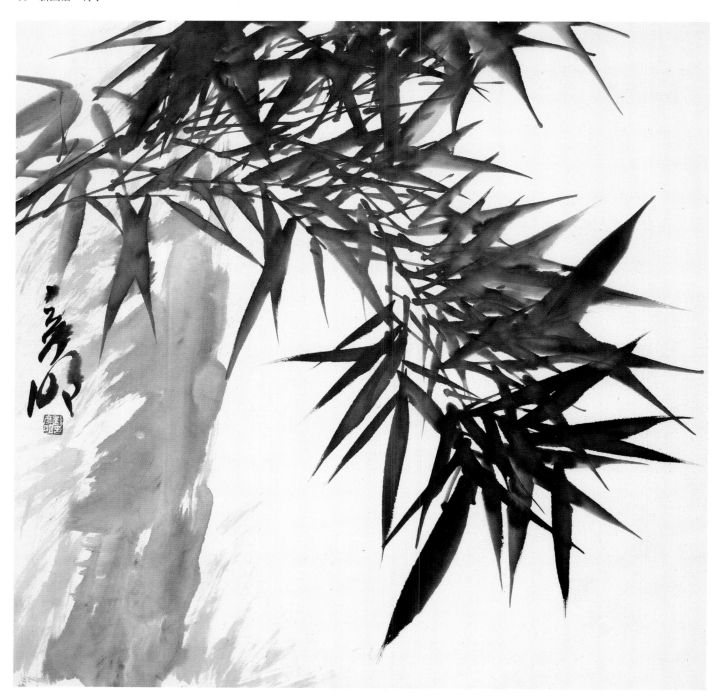

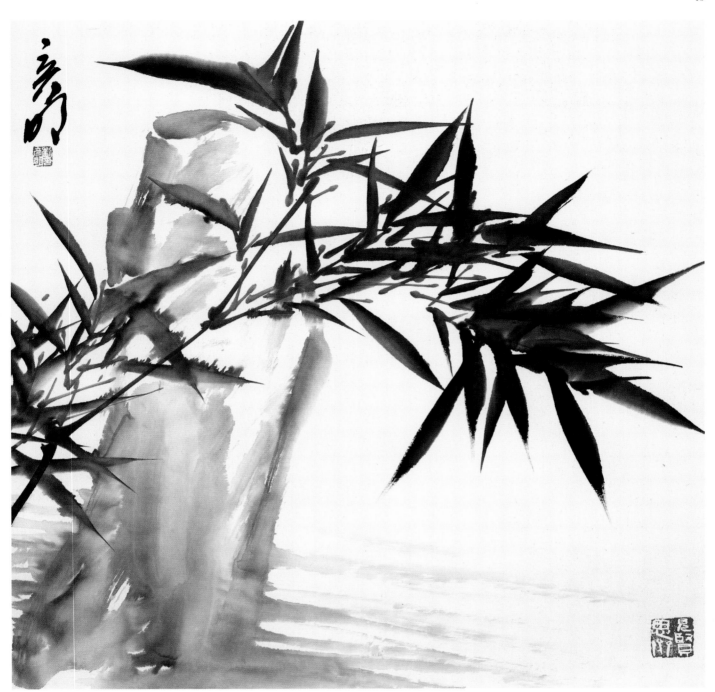

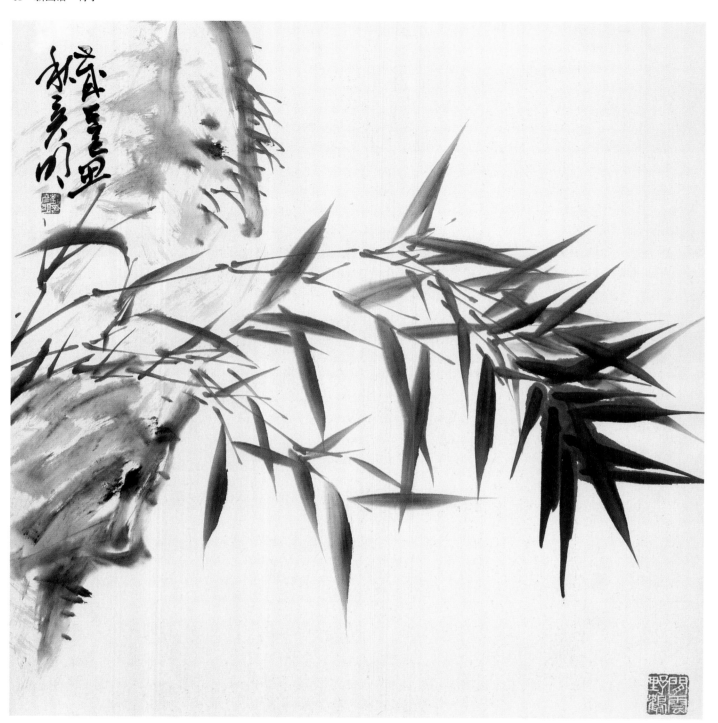

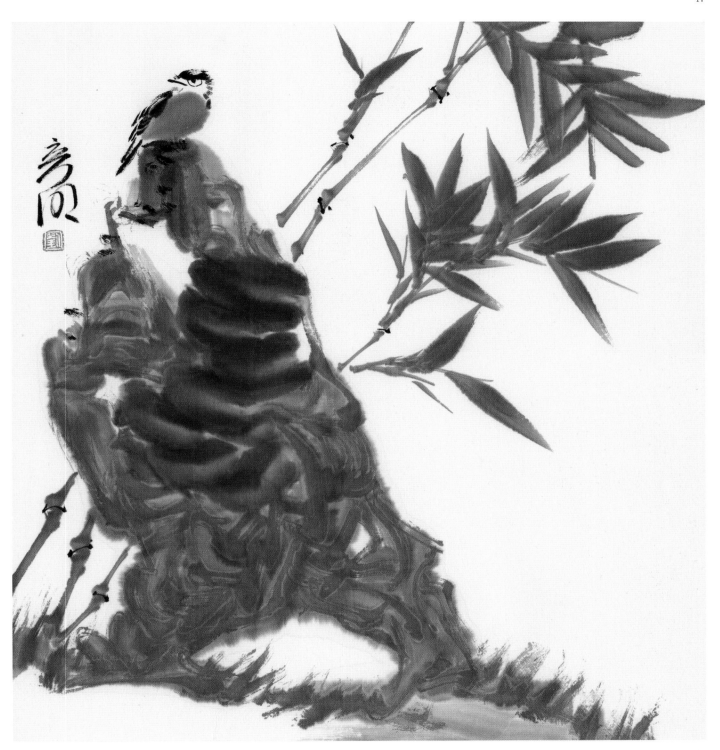

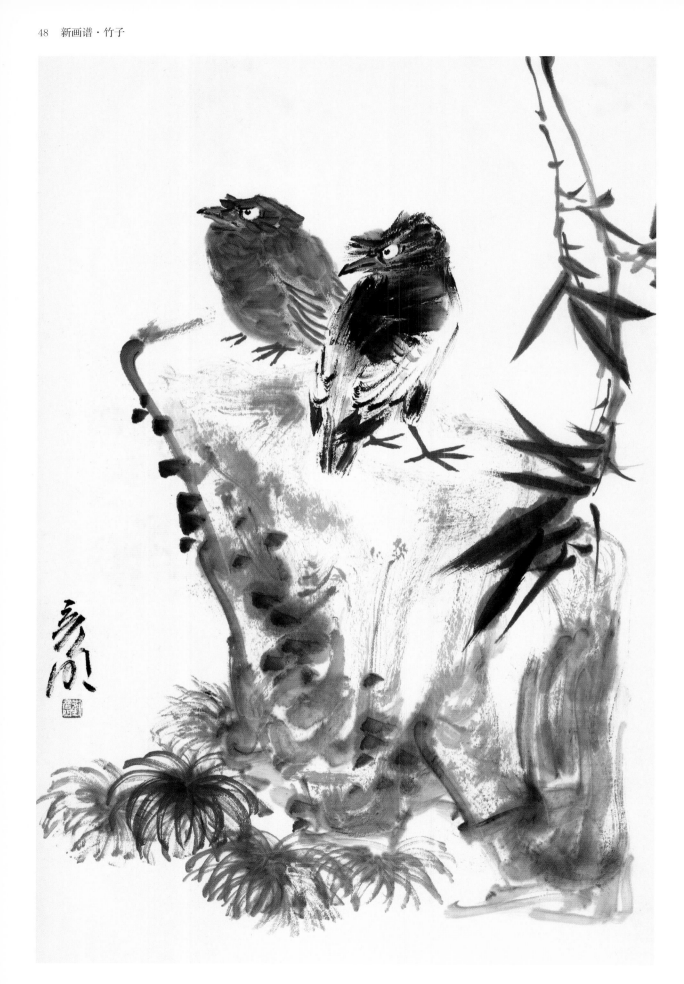

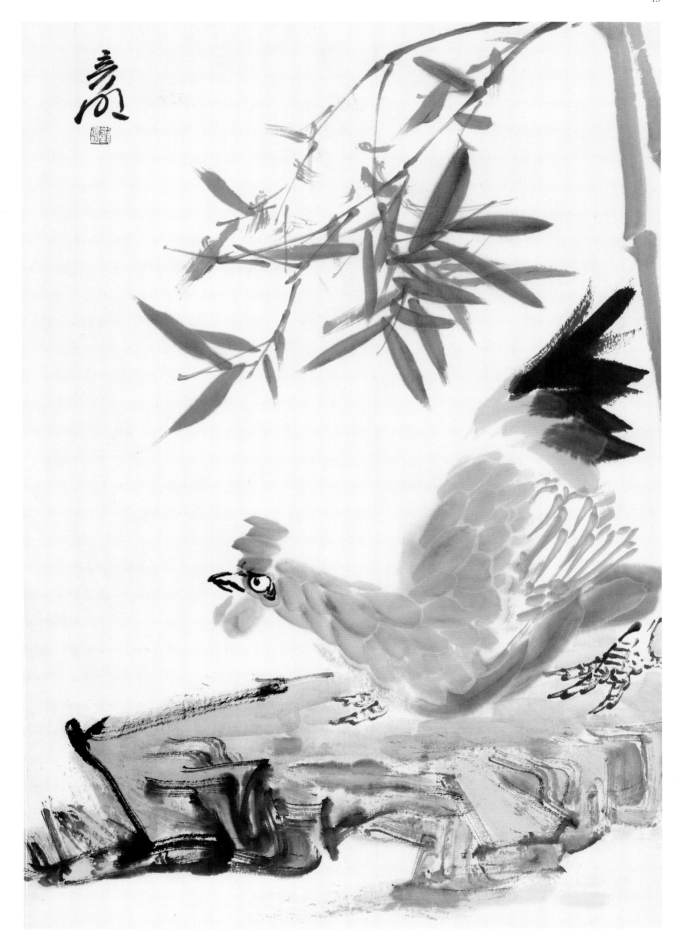

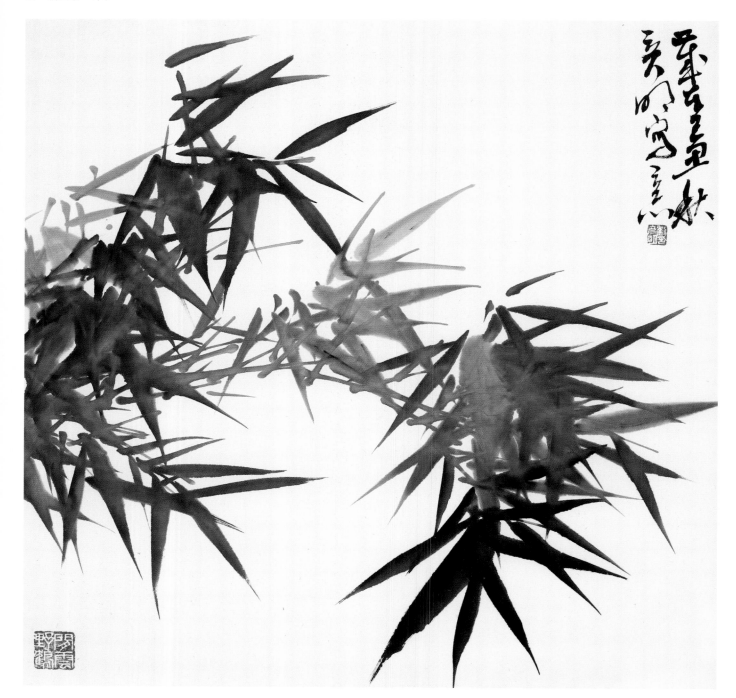

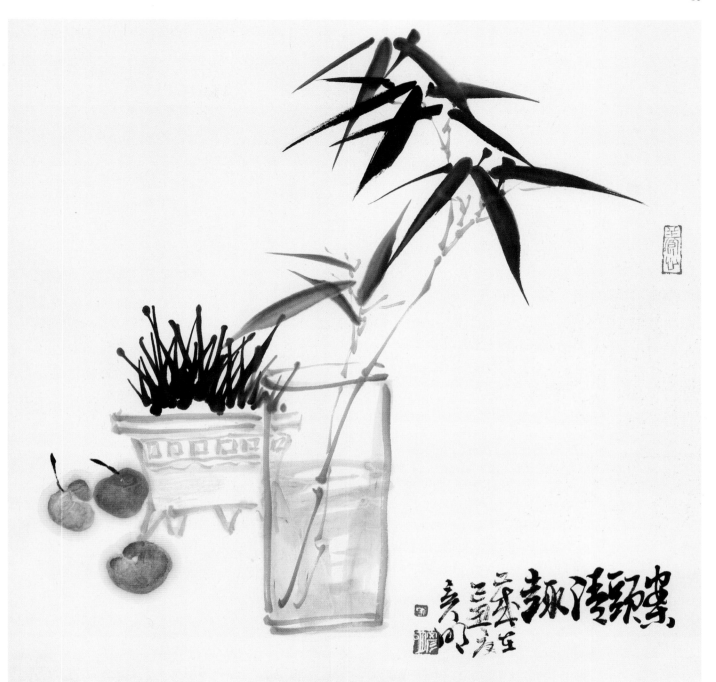

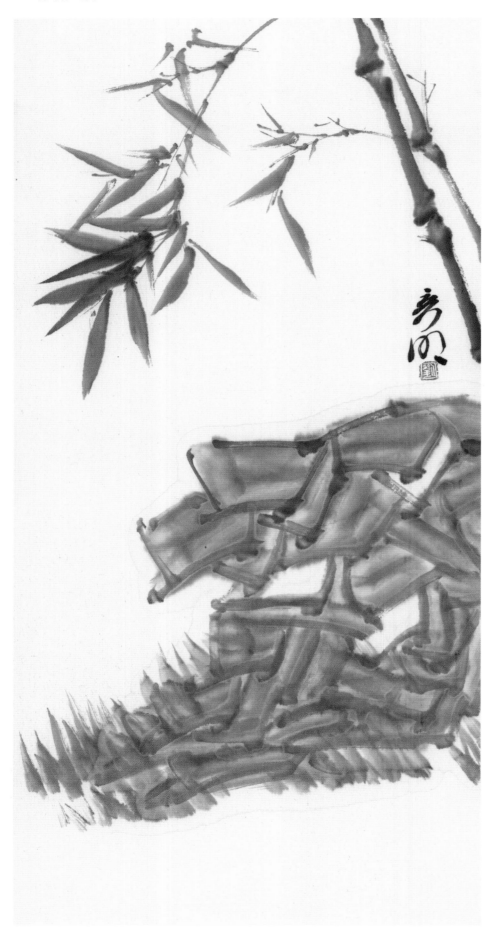

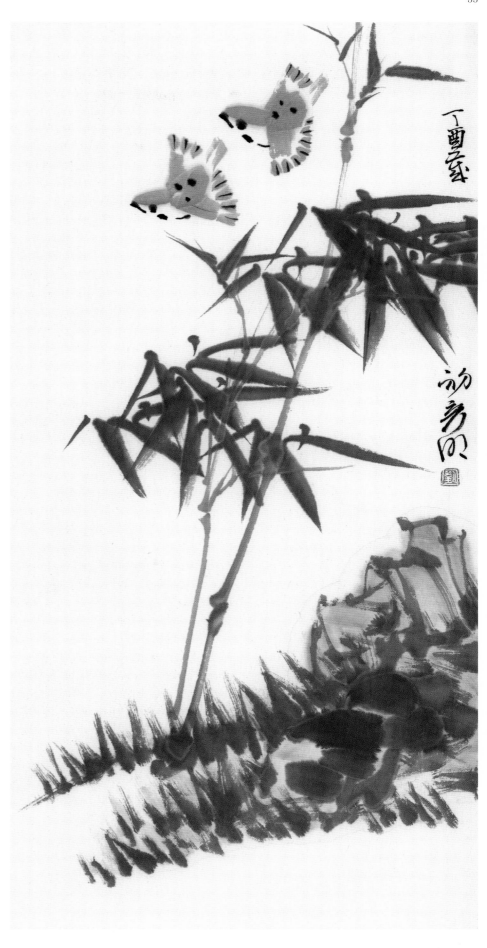

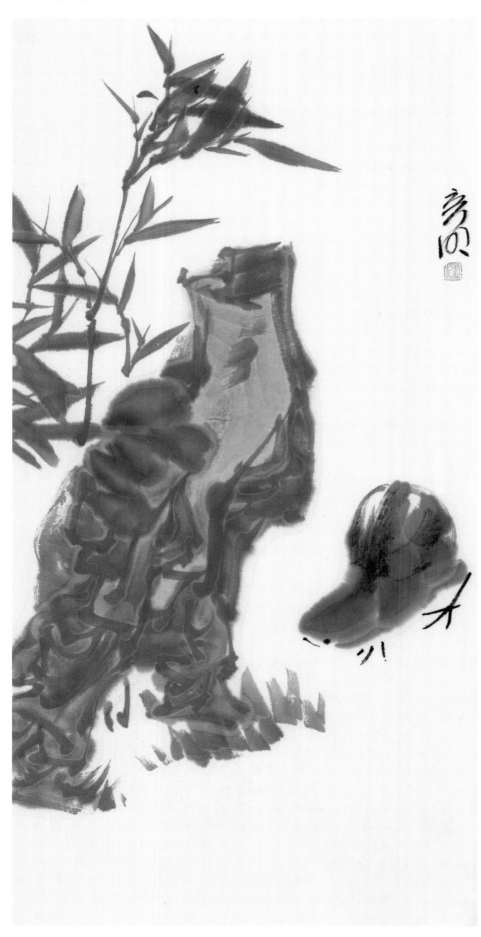

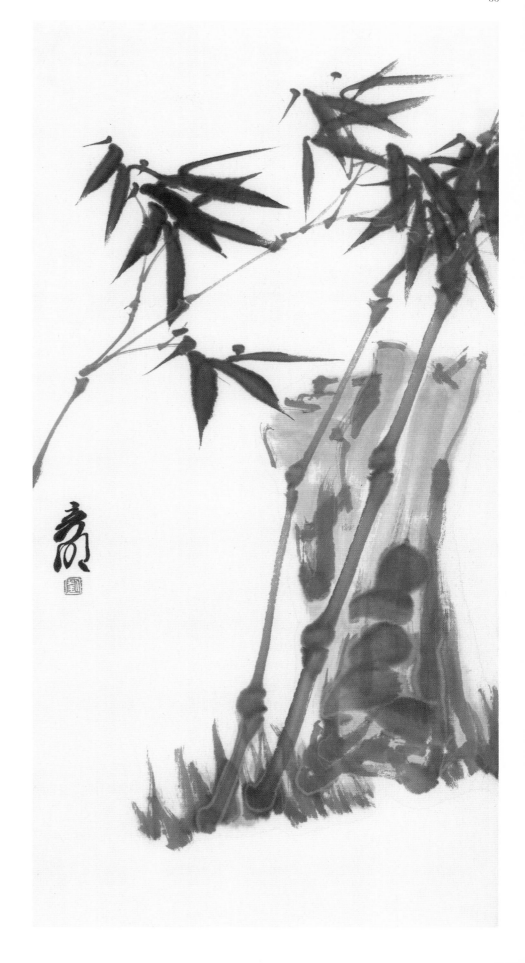

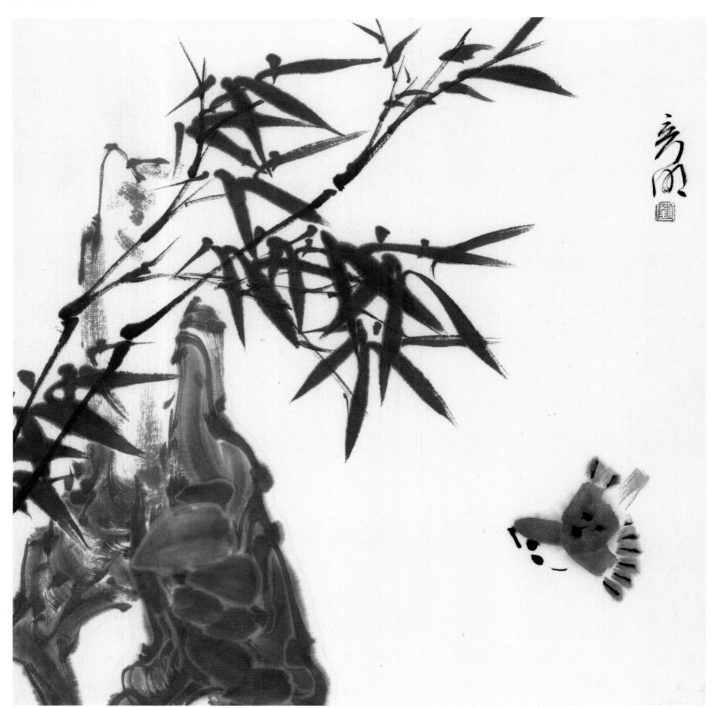

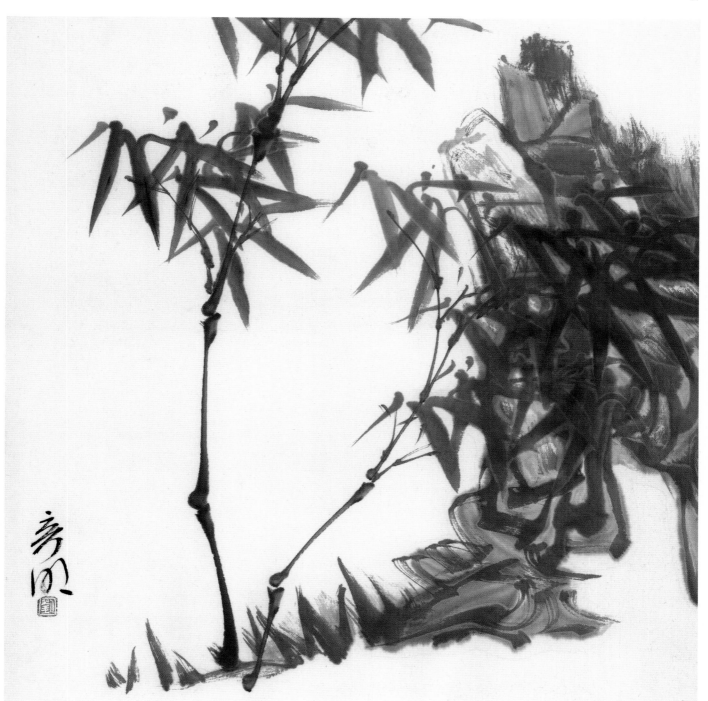

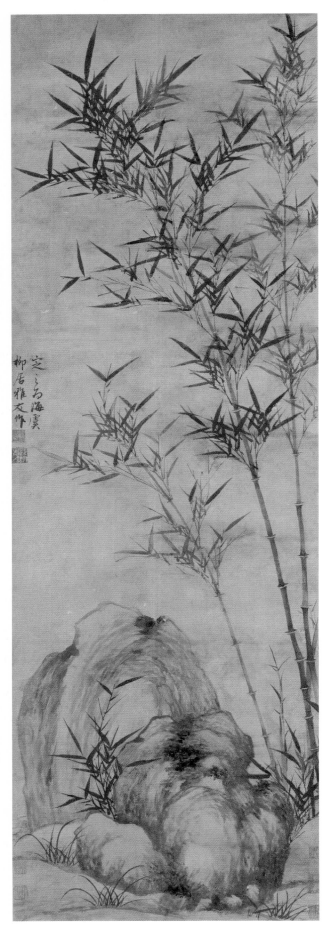

元 顾安 石竹